乱世佳人 ③

原　著：[美]玛格丽特·米切尔
改　编：健 平
绘　画：李铁军 焦成根
封面绘画：唐星焕

CNS | 湖南美术出版社

乱世佳人 ③

　　塔拉庄园被北军掳掠一空，什么也没有，冬天来了，斯佳丽一家人经常饿肚子。她幸好手上还有一点钻石、金饰。春天来临，斯佳丽叫黑人波克绕过军队营房，走小道买回了衣服、种子、鸡鸭、粗面粉。全家出动，开始干活。

　　这年4月，南军宣布投降，战争结束。斯佳丽开始为庄园拟定了新的经营规划。

　　一天，阿希礼突然回到了塔拉庄园，玫兰妮高兴得晕了过去，斯佳丽既欣喜又悲伤。

　　塔拉庄园被斯佳丽父亲赶走的原监工乔纳斯暗中搞鬼、串通税局，要强征庄园300元税金，无钱就要拍卖庄园。斯佳丽去找船长巴特勒，但他因杀人被禁闭。

　　斯佳丽从监狱出来，遇上了弗克兰，就是在塔拉庄园准备迎娶妹妹苏埃伦的军人。当她知道弗克兰做生意赚了很多钱后，就引诱他娶自己为妻，为庄园缴纳了税金，渡过了难关。

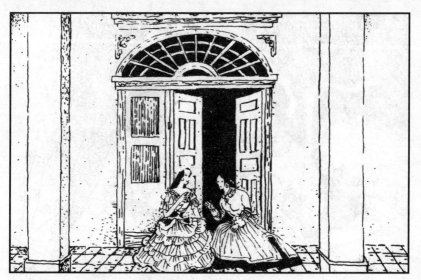

1. 两人坐在门廊上，斯佳丽问："你怎么回来啦？"玫兰妮笑道："我把牲畜藏好后想起宝宝还在家里，就跑回来了。怎么样，北佬对你……"斯佳丽说："如果是指强奸，那倒没有。天哪，快去看看宝宝。"

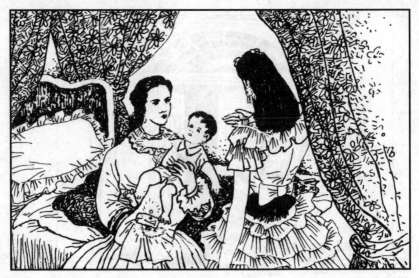

2. 玫兰妮抱起宝宝说："他尿湿了。"她打开尿布，看见钱夹等物品，不禁纵声大笑："这种歪点子只有你才能想出来！"斯佳丽心中不得不承认，当你需要她时，她就在你身边。

3. 冬天来了，斯佳丽家经常吃不饱。黑人波克偷偷溜进弗耶特维尔家的鸡棚，鸡的叫声引来了持枪的主人。那人朝逃跑的波克开枪，不幸打中了他的腿肚子。

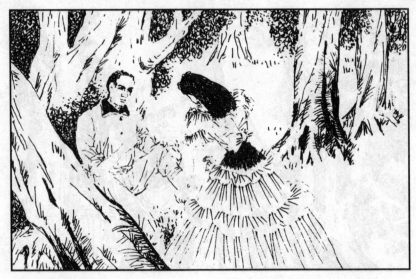

4. 斯佳丽给波克裹好伤口说："你以后要多加小心，你一直干得很好，等我有了钱，我要给你一块大金表，上面刻上奖给鞠躬尽瘁的义仆。"波克听了这话，咧嘴笑了。

5. 圣诞前夕，苏埃伦的男朋友弗兰克·肯尼迪带着一小队军需队来到塔拉庄园。军需队衣着破烂，徒劳无获地为南军搜集食物。苏埃伦幸福得如腾云驾雾，目光总是离不开弗兰克。

6. 晚餐后大家听军需队讲亚特兰大的情况：北佬进城后把全城人赶出城，临走时烧了民房。现在城里大部分地区被夷为平地，商业区和铁路旁破坏碍尤为严重。

7. 玫兰妮问："我姑妈的房子呢？"弗兰克笑道："你不问我还忘了。你姑妈家的房子屋顶是石板瓦，所以没烧起来。我上星期到梅肯看见了佩蒂姑妈，她听说房子还在就要搬回去。"

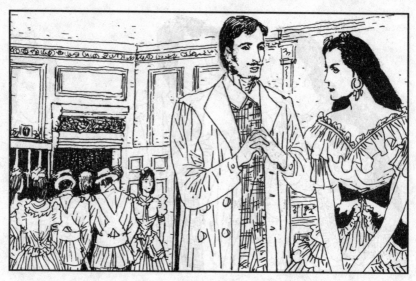

8. 谈完了，大家到钢琴室去听苏埃伦弹琴，弗兰克趁机将斯佳丽拉到一旁说："我爱苏埃伦，想向她求婚，不知你是否同意。本来这事应先问杰拉尔德先生，可是他……"

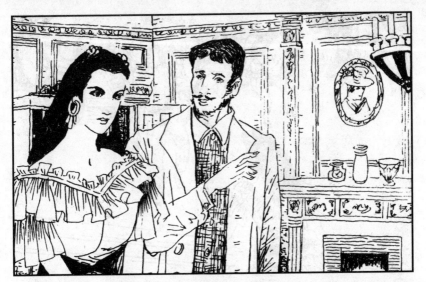

9. 斯佳丽说："你挺好，我可以代表父亲作主。他过去一直期望你能和苏埃伦结合。"弗兰克决定当晚就和苏埃伦谈。斯佳丽心想：可惜不能马上把苏埃伦娶去，那样就少一个人吃饭了。

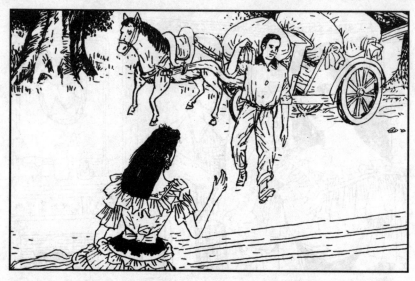

10. 一个多月以前，斯佳丽要波克外出购买种子、衣服和食品。波克为了躲避军队，经常走羊肠小道和荒蹊古径。这一天终于拉回整整一车衣物、种子、鸡鸭、火腿和粗面粉。斯佳丽喜出望外。

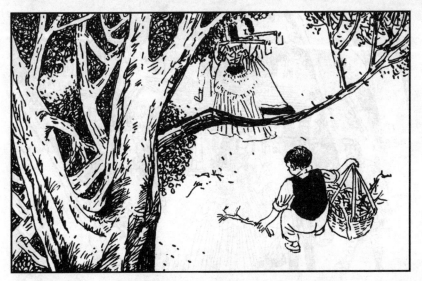

11. 春耕到来，全家每个人都有活干。有的拔掉去年的棉杆，有的在菜园里松土除草。波克勉强地赶马犁田。把棉籽、菜籽种下去。连小韦德每天都提着篮子出去拾枯枝、碎木作引火柴。

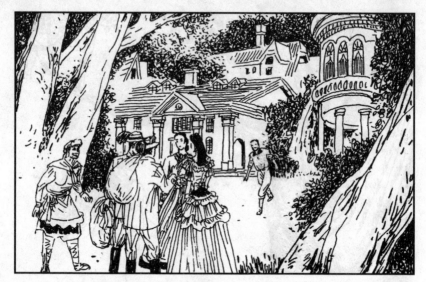

12. 这年4月，南军投降，历时4年的南北战争遂告结束。这个消息是解甲归田的方丹家亚力克和汤尼兄弟路过塔拉庄园时告诉大家的。他俩说一切都过去了，什么都结束了。

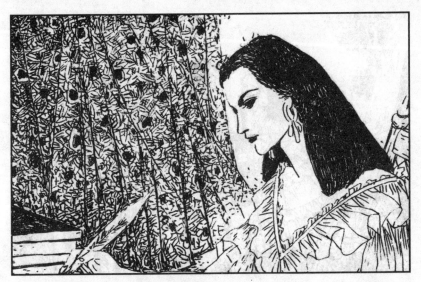

13. 斯佳丽感到这场浩劫留给她的除脚下的土地外，一无所有。她在帐房写字台上提笔草拟庄园新的经营规划，打算多种棉花，到秋天棉花价格会大涨特涨。阿希礼要是活着，也该回来了。

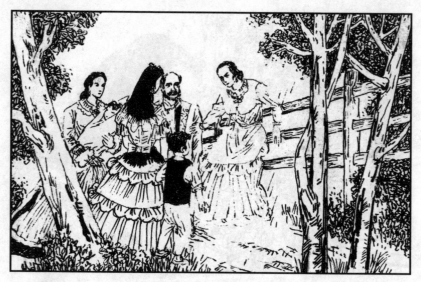

14. 利用农闲时间，斯佳丽全家去访问塔尔顿家。塔尔顿太太从牧场栏杆上跳下来说："天哪！如今我那些宝贝都没了。"半天斯佳丽才明白，她指的不是战争中失去的四个儿子，而是她的马。

15. 塔尔顿先生出来迎接客人，四个红发姑娘穿着打补丁的衣服一拥而出。她们互相亲吻，尽量显出欢乐气氛。卡丽恩向塔尔顿太太小声说了几句，二人便出去了。

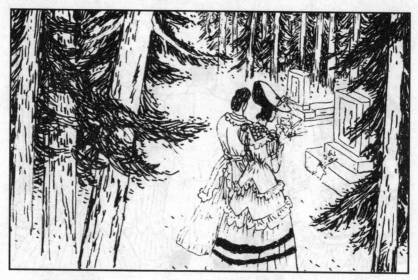

16. 塔尔顿太太把卡丽恩领到墓地，几株雪松下竖着两块大理石墓碑。布伦特和斯图特的墓碑上刻着"他们生前恺悌友爱，死后仍不分离"。卡丽恩热恋过布伦特，所以特来墓地，以示哀悼。

17. 回家的路上斯佳丽想，现在最可怕的是丧失了男子汉。她对玫兰妮说："小伙子都战死在沙场了，南方成千上万姑娘要当老处女了。"

18. 听到她们的议论，苏埃伦哭了，因弗兰克自上次离开后就没来过信。斯佳丽心烦，说；"看在上帝份上别哭了。"苏埃伦哭道："你说得轻巧，你结了婚有了孩子，可我呢? 你竟说我要当老处女。"

19. 斯佳丽喝道："闭嘴！你那个弗兰克没有死，他会回来娶你的。"苏埃伦不做声了。玫兰妮道："少了那些棒小伙子，南方不知会成什么样儿？我们要把现在的男孩都养大，成为勇敢的人。"

20. 一天傍晚。凯思琳骑骡前来，对斯佳丽等人说："我来告诉你们一声，我明天要跟希尔顿结婚，就不邀请你们去参加了。"说完，赶着老骡走了。

21. 玫兰妮哽咽着说："希尔顿不就是她家的监工吗？"所有的人都无法理解，这位富有的庄园主的千金小姐，怎么会嫁给一个监工。斯佳丽说："一个姑娘家不能单身过活，总得找个人帮她管理田产。"

22. 一天塔拉庄园的人们聚在门廊等待波克切西瓜吃，忽然大道上传来马蹄声。有人来了，有的提出把西瓜藏起来，有的说分给来人一份。普莉西大声呼唤："玫兰妮小姐，快来！"

23. 原来是佩蒂姑妈家的彼得大叔来了。大家走出门廊，彼得大叔从马上跳下来。这个老黑人传统观念极深，脸上总是一副严肃的表情。

24. 大家问："姑妈好吗？"彼得答道："她很好，就是很生两位小姐的气。要是实话实说，我也一样。她一封又一封信要你们去，可你们总是借口不去！"

25. 玫兰妮刚要解释，彼得又说："你姑妈孤零零一个人，你们怎么能撇下她不管？"黑妈妈见彼得对主人不客气，生气地说："够了，别叨叨啦，我们这里更需要两位小姐。"

26. 斯佳丽和玫兰妮开始还板着脸恭听彼得的训斥，但是想到要把她们接回亚特兰大，不禁笑出声来，黑妈妈又损他道："怎么啦黑鬼？你是不是太老了，没本事保护你家女主人了？"

27. 彼得火了："我老了？才不呢。难道去梅肯一路上不是我保护的吗？我是说佩蒂小姐一个没出嫁的小姐，一个人住着，别人会说闲话的。"

28. 玫兰妮说："大叔，刚才我笑了，很抱歉。眼下不能回去，等9月收了棉花再说吧。"彼得顿时想起来的主要任务，忙说："我真是老糊涂了，竟忘了给你带来的信。"

29. 彼得边掏信边说："佩蒂小姐嘱咐过我，要我好好对玫兰妮小姐说，让她慢慢儿明白。"玫兰妮手按在胸口上："阿希礼，是他死了？"彼得说："不是，小姐。他还活着！"

30. 玫兰妮激动得晕倒了，大家把她抬到客厅沙发上，有的取水，有的拿枕头，乱作一团。斯佳丽站在门外看姑妈转来的阿希礼亲笔写给玫兰妮的信："我爱，我就要回到你的身边……"

31. 斯佳丽拿着信跑进帐房，把门反锁。她的眼泪顺着面颊涔涔直下，使她无法看清信上的字，她的心不断在膨胀，充盈着无限的喜悦。她哭着，笑着连连吻着信。

32. 几个星期过去了，阿希礼还没回来，一种隐忧悄悄进入斯佳丽的意识：阿希礼在路上会不会出事？她又想，阿希礼回来了可不是回到她的身边。她有时想玫兰妮生孩子时为什么没死？

33. 一天，一个叫威尔·本蒂恩的士兵由同伴横放在马鞍上驮来。他患肺炎失去了知觉。这个青年人身上很脏，断肢装着木腿。他呻吟说胡话时，从没有提过亲人名字，这引起卡丽恩的同情。

34. 精瘦细长的威尔在姑娘们的精心护理下，居然挺了过来。他睁开眼睛首先看到的是在床边为他祷告的卡丽恩。他恢复较慢，一直安静地躺在床上，卡丽恩经常坐在床边为他打扇。

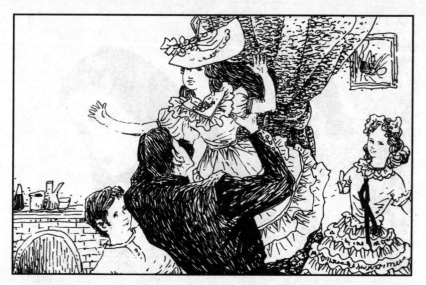

35. 当威尔能靠假腿走路时，他就用橡树皮编篮子，修理被北佬砸坏的家俱，还经常刻些玩具给韦德玩。大家出去干活时就让他在家带韦德和两个小孩。他为报答大家对他照顾，决定留下一段时间。

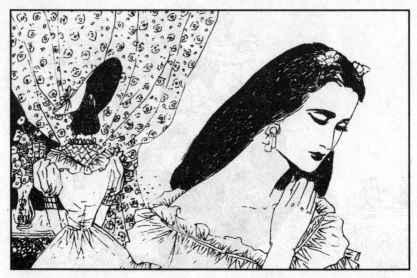

36. 斯佳丽看出威尔对卡丽恩有好感，心想，他提出要娶卡丽恩，她会感激不尽的。女孩子总得嫁人。而塔拉又缺少男人。可卡丽恩成天只念祈祷文，把威尔只当成兄长。

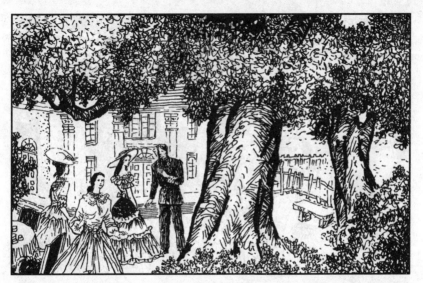

37. 一天，大家正在争论联邦钞票是留着还是糊墙时，发现大道上有人走来。斯佳丽以为是过路的士兵，玫兰妮则去叫迪尔西多准备一份餐具，她站起来望着大路，突然眼睛睁大，脸色惨白了……

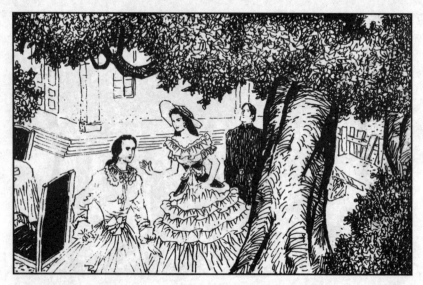

38. 斯佳丽以为她要晕倒，忙去扶她。玫兰妮甩开她的手，伸开双臂向大路跑去，投入来人的怀抱。

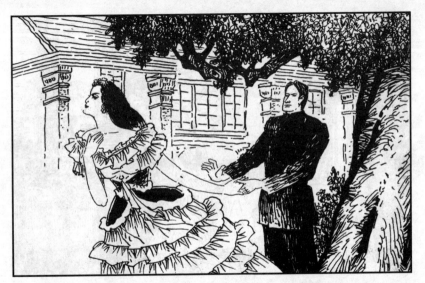

39. 斯佳丽身不由己地就要跑向他们那边，威尔一把拉住她说："你不要去打扰他们。那是她丈夫！"一时，酸、甜、苦、辣各种各样的滋味，全涌上斯佳丽的心头。

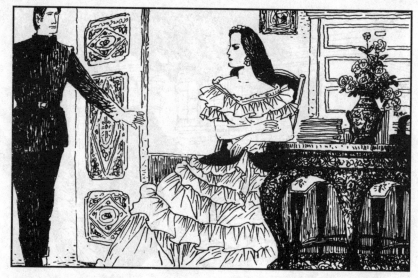

40. 1866年1月的一天下午，威尔问斯佳丽："小姐，你手头上还有多少钱？"她有点发火，说："你是看中我的钱想跟我结婚吗？"她见威尔一本正经的脸色，才说："还有10元金币。干什么？"

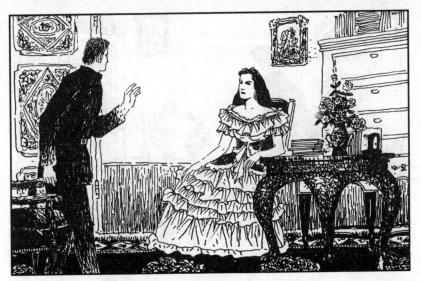

41. "要纳税，10元金币可不够。"威尔说。斯佳丽说："我已纳了税啦。"威尔说："他们说你没纳足，还得补交，数目比交过的要大得多，我敢肯定他们把我们的税金定得特别高。"

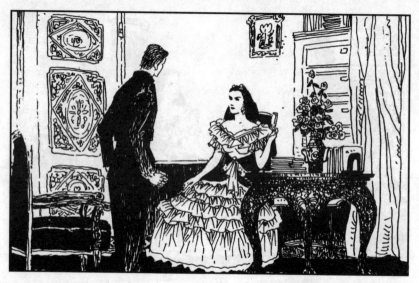

42. 当斯佳丽听说要补交300元时，吃了一惊，问："为什么要补交这么多？"威尔说："他们是逼你出卖庄园。"斯佳丽说："不能出卖庄园，我可以拿去抵押，还有钻石耳坠可以出卖。"

43. 威尔说："这一带庄园破坏得很厉害，你有10元金币已经算富有的了。别人谁有钱要你的庄园？买你的饰物？何况他们也要纳税。"斯佳丽叹道："谁定这么高的税金，为什么？"

44. 威尔说："据说是凯思琳的丈夫希尔顿和你们原来的监工乔纳斯暗中搞的。他们看中了塔拉庄园，你交不起税金，税局就来拍卖庄园，他们就可以低价买进。"斯佳丽说："这事你别对别人说。"

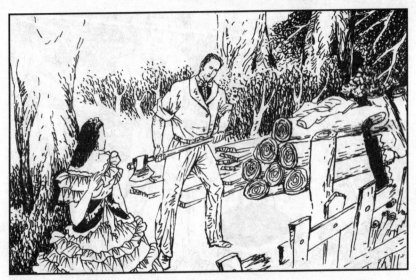

45. 阿希礼在树林里砍木桩，准备修补栅栏。斯佳丽见他穿得破破烂烂，心中充满怜爱。阿希礼见她皱起眉头，调侃道："林肯总统是砍栅栏杆儿出身的，看来我的前程也是不可估量的。"

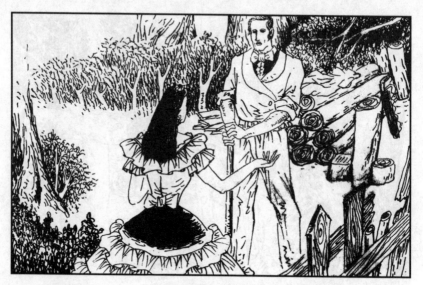

46. 斯佳丽把威尔听来的消息告诉他，希望能得到他的帮助："你看我们怎么弄这笔钱呢？"阿希礼说："是啊，上哪弄呢？上次姑妈来信说，巴特勒最近有钱了，口袋里装满了美钞。"

47. 斯佳丽立刻说："那是个卑鄙的家伙，不谈他，我们该怎么办？"
他说："我一直在想我们这些人将来不知怎么样？整个南方人也不知将
来怎么样？"她说："谁管整个南方，先管管我们自己吧。"

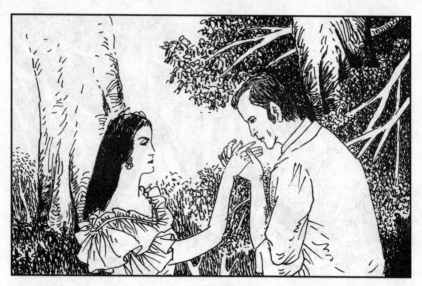

48. 阿希礼温柔地抓住她的双手，瞅着手掌上长的茧子，轻轻吻了一下说："这是我见过的最美的手，它的美丽是因为它强壮。这双手是为我们大家才变得粗糙的，可是我没法帮助你。"

49. 斯佳丽巴不得他一辈子握着自己的手，但是他松开了。他说："我的家完了，钱也完了。我不能替你保住庄园，只能靠你的周济过日子。斯佳丽，你明白我处于这种境况的痛苦，对你，我是报答不尽的。"

50. 这是斯佳丽第一次听他说真心话，她激动地说："南方完蛋了，我对这一切已感到厌倦。为了吃的，我一直在拼命干，我再也忍受不下去了。阿希礼，咱们一起逃走吧。"

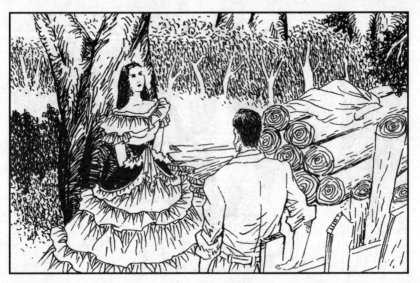

51. 她的脸红得像火烧一般，继续说："我们逃到墨西哥去，那儿军队需要军官。在那里我们会非常快乐，我会为你干活，我什么都替你做。我知道，你并不爱玫兰妮。"

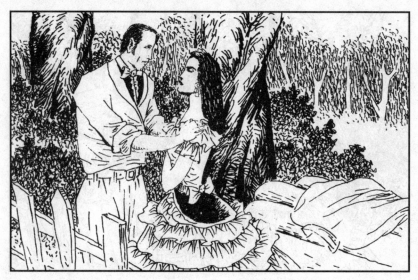

52. 他被感动了，刚想开口又被她挡住。"我知道你爱我，我们离开这里吧，大夫说玫兰妮再不能生孩子了，可是我能给你生。"他紧紧抓住她的肩膀，说："我们说好，要忘掉在图书室那天的。"

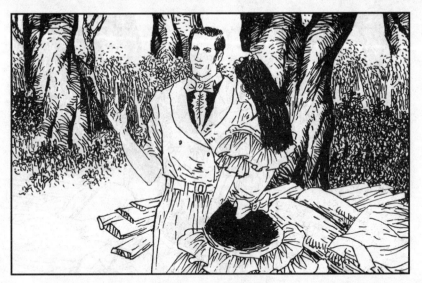

53. 斯佳丽说："我能忘得了吗？如果说你不爱我，那是说谎！"他说："就算我说谎吧。你想我能丢下玫兰妮不管吗？斯佳丽，你能丢下你的父亲不管吗？这是责任！"

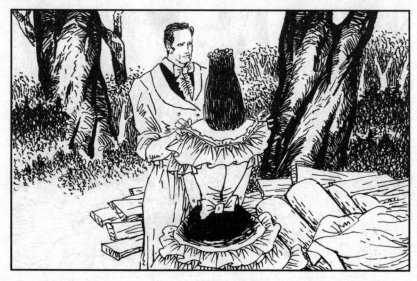

54. 斯佳丽语塞了。他走近她，拍了拍她的肩头说："我知道你因为疲乏和厌烦才说出这些话的，以后我要多帮助你。"她说："你最好的帮助就是带我离开这里。"

55. 她从他眼里看到自己的梦想和欲望破灭了，于是垂下头双手捂住脸哭了。他心里产生了怜悯和悔恨，凑过去将她一把搂在怀里，低声说："亲爱的，勇敢的宝贝儿，不能哭！"

56. 他搂抱着她，感到她苗条的身躯产生狂热和魔力，她的绿眼睛放出热切而又柔和的光芒。突然间他觉得春天又回到人间。他见她两片红唇颤抖着朝他凑过来，便吻了她。

57. 他俩身体胶合在一起，互相贪婪地吻着，好像永远难以满足似的。他突然放开了她，她抬起一双燃烧着爱情和胜利之火的眼睛望着他说："你是爱我的，你是爱我的，你说是吧！"

58. 他将她稍稍推开，脸上现出挣扎和绝望的神情，说："如果再这样，我就会跟你睡上了。"她笑了，只想刚才接吻的感觉。他像大发雷霆似地说："我们决不能这样，不能！"

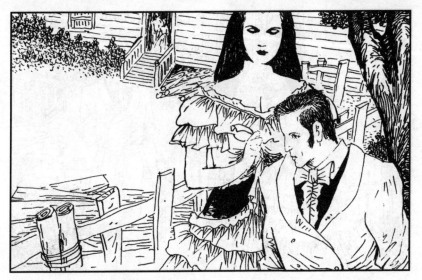

59. 她目不转睛看着他，不明白他为什么说这种话。他又说："这完全是我的错，这种事不能再发生了，我要带玫兰妮和孩子走，再呆下去这种事还会发生。"

60. 她问："为什么要走，你是爱我的。"他模样粗野地说："我爱的是你的勇敢，你的顽强，你那烈火般地感情！但我差一点儿在这里跟你睡觉，把你当成……"

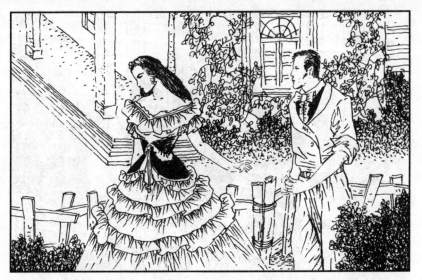

61. 她的心像被冰棱刺了一下又冷又痛，说："可是你并没跟我睡觉，这说明你并不爱我。"他无奈地说："真无法使你了解我。"她失望地说："一切都完了，什么都失去了。"

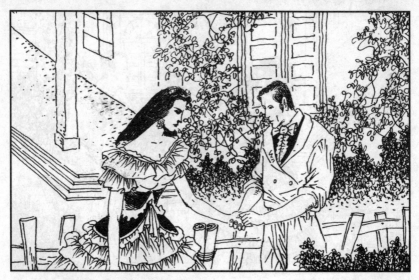

62. 他弯腰抓起一块红土说："不，不会什么都失去的，有样东西你爱它甚于爱我，只是你没意识到罢了，那就是塔拉庄园。"他抓起她的手，把那块红土塞进她手里，然后把她五个手指合拢。

63. 她知道他对忠诚和荣誉看得比她重，他不会离开玫兰妮。即使对她怀着烈火样的感情，他也会竭力跟她保持距离。她看着手中的红土说："是的，我还有这个。你不必离开，这种事再不会发生了。"

64. 斯佳丽心事重重地走上台阶，忽然看到一辆簇新的马车驶来。被她家解雇的监工乔纳斯下了车，同时搀扶一个服装耀眼却俗不可耐的女人也下了车。

65. 她大声嚷道："唷，这是埃米呀。"埃米谄笑地扬了扬头，说："不错，太太，是我。"埃米就是跟乔纳斯私通，生下小杂种的人。斯佳丽的母亲就是为他洗礼时，染上伤寒送了命的。

66. 她大声喝道："不许上台阶来，你这下流婊子，快滚出去！"埃米傻了眼，乔纳斯说："你不该对我太太这样说话。"她哈哈大笑，话却像刀一样锋利："你们害死了我妈妈，再生出杂种谁给洗礼呀？"

67. 埃米惊叫了一声，乔纳斯说："我有正经事要跟老朋友谈。"斯佳丽的声音像鞭子："谁跟你是朋友？埃米一家从前靠我们周济过日子，而你，是因为跟埃米生了个小杂种，才被我家赶走的！快滚吧！"

68. 埃米听了立即跑向马车，乔纳斯气得浑身发抖说："你用这种腔调说话的时间不长了。你是穷光蛋，连税款都付不出！我来是打算用好价钱买你房子的，你不识好歹，我让你一个钱也拿不到。"

69. 斯佳丽恨不得给他一枪。乔纳斯说: "你付不出税款,人家就要拍卖房子,到时候我准会把房子家俱都买下来。"斯佳丽喊道: "我宁可把房子一块一块拆掉,耕地全撒上盐也不卖给你!"

70. 乔纳斯被斯佳丽骂走了。可是，搞不到钱这庄园就是人家的了，斯佳丽想起阿希礼讲的有钱的巴特勒来，心想．把钻石耳坠卖给他，或者抵押庄园借到这笔钱，等有了钱再赎回来。

71. 她走进客厅关上门，仔细盘算着："今年付清税款还有明年、后年，这是一辈子的事，怎么办？"她前思后想，一个念头在她脑海里产生："如果和巴特勒结婚，我就不会再为钱的事操心了。"

72. 可是，巴特勒曾经说过他是不结婚的，她握紧拳头想："他不想结婚也行，只要能弄到钱，就当他的相好的。"她意识到，对南方来说，最野蛮的战争才开始呢！

73. 她知道要去诱惑巴特勒得有件漂亮衣服，到哪里去找呢？室内光线暗了，她拉开窗帘，将头靠在天鹅绒窗帘上。绿色的绒毛既柔软又刺人，她突然有了主意：这不是顶好的衣料吗？

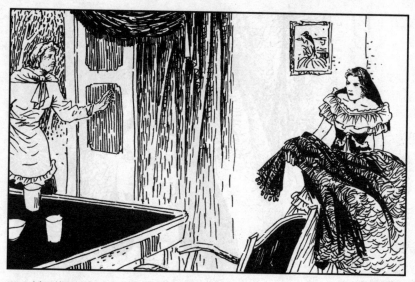

74. 她刚把窗帘取下来，黑妈妈就出现在门口，诧异地问："你干嘛要动你妈妈的窗帘？"斯佳丽说："我要做件新衣服。"黑妈妈说："这是你妈妈最爱惜的东西，只要我还有口气，决不让你这么干！"

75. 斯佳丽知道黑妈妈的牛脾气，便笑着说："黑妈妈，我要上亚特兰大去借钱，所以要做一套新衣服. 那天乔纳斯来的事你都知道了，借不到钱别说这个窗帘，塔拉庄园都保不住了。"

76. 黑妈妈软下来了，说："那好，我来帮你做。玫兰妮陪你一块去吗？"斯佳丽说："不，我一个人去。"黑妈妈坚定地说："那就让我陪你去，到亚特兰大我一步也不离开你。"她想，这不是带一条警犬去吗？

77. 第二天下午，斯佳丽和黑妈妈到了亚特兰大。她本想能从佩蒂姑妈那里借到钱，不料姑妈哭了起来，说除了住的，农田和房屋都没有了，享利伯伯每月只供给她一点生活费。

78. 斯佳丽想：姑妈和享利伯伯是没有指望了，只能从巴特勒身上打主意。为了不使姑妈起疑，她和姑妈谈起过去的熟人，以便引导姑妈自动说出巴特勒的情况。

79. 姑妈说梅里韦瑟家卖糕饼，艾尔辛家靠出租房屋生活。还说芳妮明晚结婚，嫁给一个下身受过伤的人。最后终于谈到了巴特勒，姑妈说："船长给抓去坐牢了。"

80. 斯佳丽忙问："他为什么坐牢？"姑妈说："听说他杀了黑人，说不定要判他死刑。不过，这案子还没证实，是一个黑人侮辱一个白种女人，让人给杀了，北佬说是船长干的。"

81. 斯佳丽问："会关多久？"姑妈说："谁知道呢，这里三K党闹得厉害，经常晚上出来杀黑人。北佬很恼火，想拿船长杀一儆百。但也有人说不会杀他，北佬想让他说出藏钱的地方。"

82. "钱?"斯佳丽不解地问。姑妈说:"船长回来时坐着华丽马车,口袋里塞满了钱。他到我们这里来了一次,还问起你呢。他担心围城时得罪了你,怕你一辈子不会饶恕他。"

83. 斯佳丽又问："他怎么会有那么多钱？"姑妈说："听说船长为联邦政府运棉花到英国去卖，值几百万美元。联邦政府一垮台，船长把这笔钱独吞了。北佬就借口他杀了黑人要他交出钱来。"

84. 这时黑妈妈来了，炯炯有光的老眼看着她说："斯佳丽小姐该睡了。"斯佳丽站起来说："我怕是着凉了。明早要多睡一会儿，就不跟你们去拜访亲友了，明晚好参加芳妮的婚礼。"

85. 次日清晨，斯佳丽等姑妈、黑妈妈和彼得大叔出了门，她才起床。她急忙穿上新衣服，戴上钻石耳坠子。她本想找一双手套，用来遮住长满了茧的手，可是却没有找到。

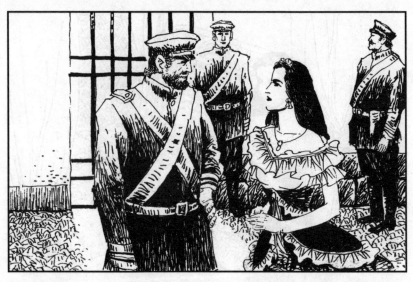

86. 她来到监狱。看守监狱的队长听说她要见巴特勒后说："这人交际真广，昨天来的是他妹妹，今天又来了个妹妹。"斯佳丽脸红了，她知道那人准是巴特勒认识的婊子中的一个。

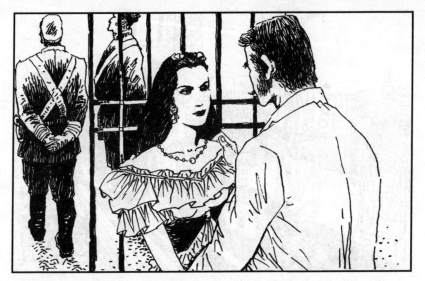

87. 不一会儿巴特勒来了，尽管衣着不整，仍然神采奕奕。他一见她，眼睛里闪烁着欣喜的光芒，喊了一声，便去亲她的面颊，抚摸她的双肩，乘机为所欲为。她只得报以笑容。

88. 队长将他俩领进一单间里。巴特勒关上门凑上前来，问："我现在可以吻你了吗？"她说："像哥哥那样吻额头吧。""不！我可以等等。"他目光射到她嘴唇上。

89. 她说："昨天下午来后，听姑妈说起你的事，我一夜没睡好，心里很难过。"他很感动，声音颤抖了，说："能见到你，又听了你说这样的话，坐牢也值得。我想你饶恕我了。"

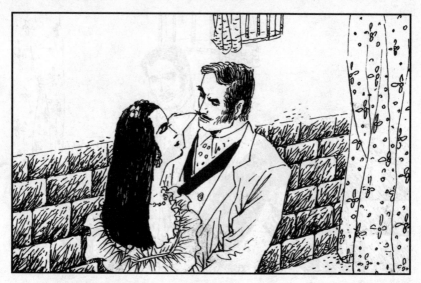

90. 她故意撅着嘴说："我可不会轻易饶恕你。"他说："我为了国家战斗过，害过疟疾，吃过许多苦头，你还不饶恕？你不饶恕我怎么会来探监呢？还打扮得这么漂亮！"

91. 听到他赞美，斯佳丽兴奋地笑了笑，伸开臂膀踮起脚转动身子，故意让里边的带花边小裙子露出一点来。巴特勒那粗鲁的黑眼睛在细细地端详她，仿佛在扒去她的衣服似的。

92. 他说："你打扮得这么珠光宝气，干干净净，几乎让人想把你吞下去……"他假装悔恨的样子："那天晚上我冒生命危险偷来马车给你，又为事业去冲锋陷阵，不想倒挨了你一巴掌。"

93. 斯佳丽说："你吃了苦一定要得到报酬吗？"巴特勒说："是的。你过得怎么样？"这话使她振作起来，脸上出现笑容，现出两个酒窝，耳坠子摇得嗒嗒直响。

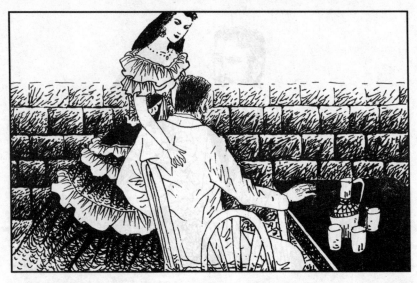

94. 他拖把椅子在她面前坐下。她不知不觉地将身子靠上去，用手握住他的臂膀说："我一直挺好，庄园也好，只是生活单调，于是就到这里来玩玩，做几套衣服，参加舞会。"

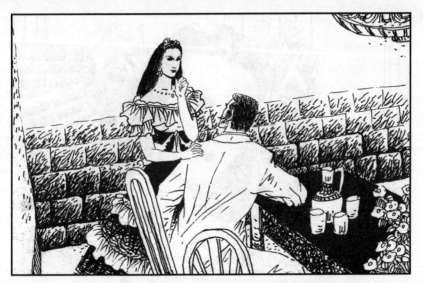

95. 他笑道："我就喜欢你那种魅力。我认识不少姑娘，有的比你漂亮，但都没有你那种魅力。离开了你，就使我念念不忘。"她想他还没有忘掉她，便轻轻捏了捏他的臂膀，脸上又现出一对酒窝。

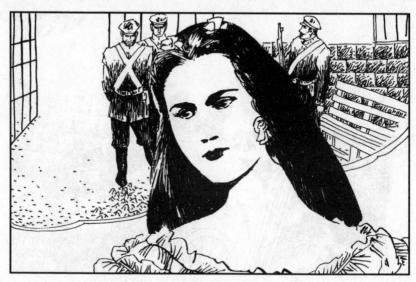

96. 她说："巴特勒先生，你是在戏弄我这个乡下姑娘，我这次来是因为……"他问："为什么？"她没正面回答她，只是说："我替你担心，他们什么时候才能让你离开这可怕的地方？"

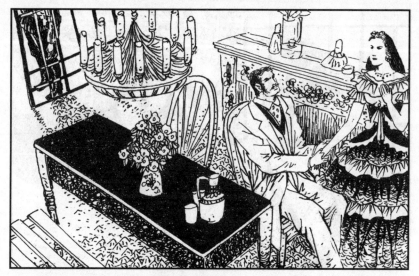

97. 他紧紧抓住她的手臂说："什么时候出去说不准，他们也可能找到一点证据就把我绞死。"她把手按在自己胸口上叫了起来，他说："你会伤心吗？那我会在遗嘱里提到你。"

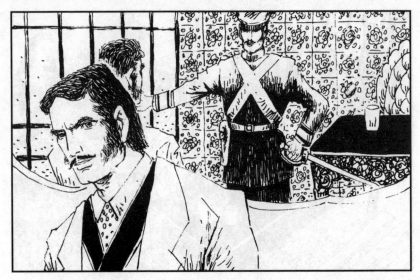

98. 听他提到遗嘱，她心中一阵窃喜，为了不露破绽，忙把眼垂下。他说："北佬要我立个周密的遗嘱，他们对我经济情况有很大兴趣，每天提审都问这个问题，说我吞没一批金元。"

99. "真有这回事？"她问。"瞎说，联邦政府只有一个印刷厂，没有造币厂，哪来的金元？""你那么精明，哪里会等他们来绞死你？我相信你一定会设法出去的。等到那时候……"

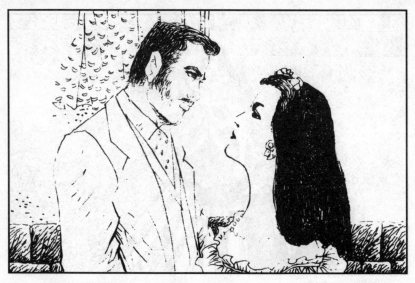

100. 他将身子凑近些，轻声问："等到那时候怎么样？"她装得有点
窘迫和脸红。他把她的手捏紧了："斯佳丽，难道你是说……"她紧闭
双眼，把脸颊稍稍抬起来，好让他吻自己。

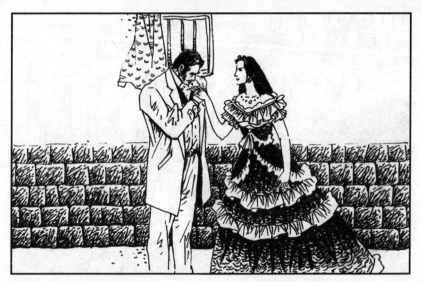

101. 他没有吻她，只是抓起她的手亲了一下，同时倒抽一口气，两眼直瞅着她那粗糙黝黑、长起老茧的手掌。她害怕起来，不由自主地把手捏成拳头。

102. 他浓眉高耸说："你说在塔拉庄园日子过得不错，所以出来玩儿了。你这双手到底干什么活儿了？这可不是一双太太的手。"他把她的手丢下。她追悔莫及，要是找到手套戴就好了。

103. 巴特勒说："打开窗户说亮话吧，你来看我的真正目的是什么？你卖弄风情，装模作样地说为我担心，我差点儿相信你的话！"她说："我是为你难过。你听我说……"

104. 他打断她的话："他们把绞架吊得再高，你也不会在乎。你是迫切想得到什么才来看我的。但你没痛痛快快说出来，你一会儿撇嘴，一会儿把耳坠子摇得直响，活像个拉客的婊子。"

105. 他的话像鞭子抽打着她，她感到绝望了。他继续说："难道你竟会鬼迷心窍，以为我会向你求婚吗？"她的脸涨得绯红，没有作答。"你不要忘记我说过的话，我是不结婚的男人。"

106. 她可怜巴巴地承认没有忘记。他讥笑道："你活像个小赌徒，以为我关在牢里无法接近女人，就以为我会像鱼一样，一见诱饵就去咬。"她忿忿地想：你刚才不是想咬诱饵了吗？要不是我的手……

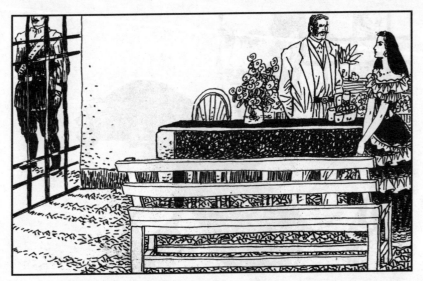

107. "好吧，真相都已揭穿，只有动机还没道破。你说你为什么想跟我结婚？"斯佳丽见他语气温和，又产生了勇气。说："想请你帮个大忙，只要你存点好心。我需要300元钱。"

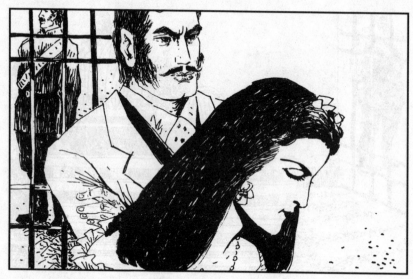

108. 巴特勒说："到底说实话了！嘴上说爱情，心里想的却是钱。要300元干什么用？"她说："付塔拉的税金。"他说："你是想借钱，那就谈谈这笔生意，你用什么作抵押呢？"

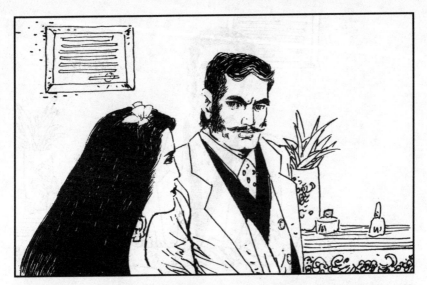

109. 她说："我用耳坠子或者庄园作抵押，明年收了棉花就还你。他说："耳坠子和庄园我都不感兴趣。现在日子都挺难过的，钱可紧得很哪！"她说："你别开玩笑，都说你有几百万元钱。"

110. 巴特勒拿眼光窥探她，眼神里充满恶意："你不是说你一切都好吗？怎么会缺钱用呢？我听说老朋友过得好，心里可高兴呢。"

111. 她急了，说："看在上帝份上，你别这样。刚才的话是骗你的，我的情况很糟，现在只有10元金币，可他们要我付300元税款，付不出就要拍卖庄园，但我决不放弃塔拉。"

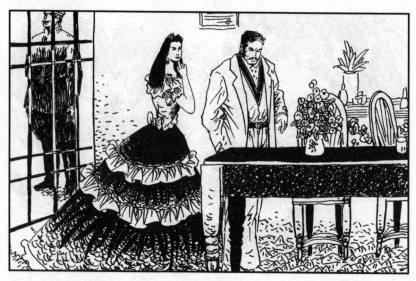

112. 他笑起来："我不喜欢你的抵押品，你还有别的可作抵押吗？"
她感到终于谈到这个题目上来了，深深吸了口气说："我，还有我这个
人。那天在姑妈门廊里，你说你需要我。"

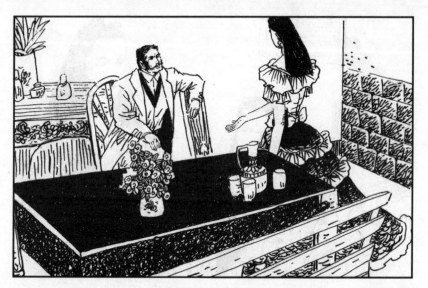

113. 他往椅上一靠，一副深邃莫测的表情。她接着说："你说你从来不曾要一个女人像我这样迫切，你如果仍旧要我，你可以得到我。看在上帝份上，开张支票给我，你要我写张字据也行。"

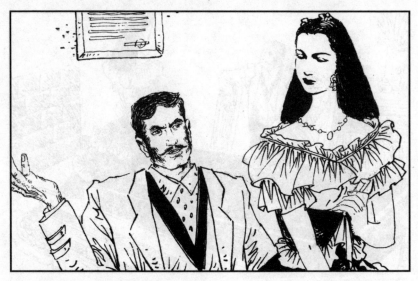

114. 他模样古怪地瞧着她说："你怎么知道我仍旧要你呢？你值300元钱吗？女人没有这么值钱的。"她的脸一直红到发根，这真是羞辱到了极点。他又说："你为什么不放弃农场搬到城里来住？"

115. 她叫道："塔拉是我的家，我决不放弃。"他说："好吧，咱们把事情说明白，我给你300元钱。你做我的情妇。""好的。"这句讨厌的话说出口，她觉得轻松了，希望又滋长起来。

116. 他声调冷酷地说："不过，我身边一文钱都没有。钱我是有的，但不在这里。如果我开支票给你，北佬就会像野兽见了猎物似地扑过来，结果你我都拿不到钱。"

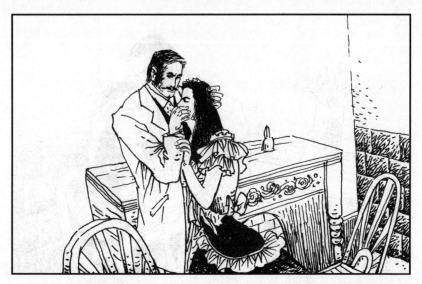

117. 她脸色变青，突然从椅子上跳起来，发出语无伦次的喊声。巴特勒急忙一只手捂住她的嘴，一只手搂住她的腰。她发疯似地踢他咬他，发泄自尊心受到伤害的痛苦。

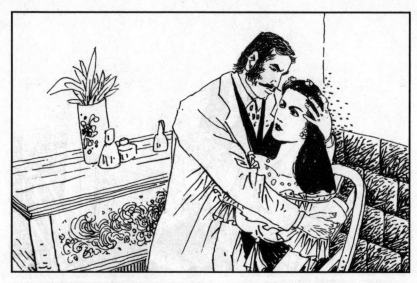

118. 她的绝望和怨愤使她嗓音微弱了，视线模糊了，终于什么也看不清、听不见了，气急攻心昏迷过去。

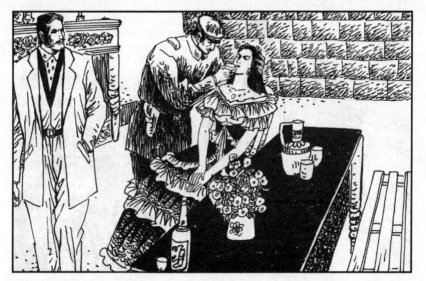

119. 她醒来时，看见一个军官往她嘴里灌白兰地。她疲倦无力地说：
"刚才我是昏过去了。"巴特勒对军官说："她现在好一些了，多谢诸
位。她是听说我要被处死，吓得昏了过去。"

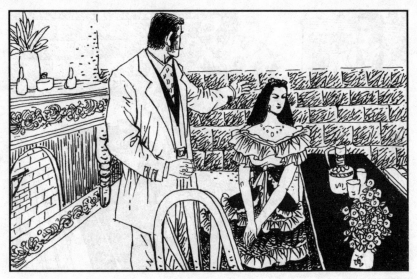

120. 军官走了，他说："别灰心，我上绞架时，一定在遗嘱里提到你。"她说："谢谢，他们若拖着一直不送你上绞架，付税款就来不及了。"

121. 她从监狱出来的时候，天下着雨。她拖着沉重的脚步走着，听到后面有马蹄踩着泥水的声音，便向路旁避让。突然她听到有人惊喜地叫道："哎哟，这不是斯佳丽小姐吗？"

122. 曾带领军需队到过她家的弗兰克从马车上跳下来，跟她握了握手便扶她上了马车："斯佳丽小姐，你浑身都湿了。来，用毯子裹住脚。"

123. 弗兰克热情问道："就你一个人来的吗？家里的人都好吧！"她知道他是在想苏埃伦，由于刚才的惨败，她懒得多说话，只是应付道："马马虎虎的。你怎么在这里？"

124. 他说："我在做生意，还开了个商店。苏埃伦小姐没告诉你吗？"她模模糊糊记得苏埃伦谈过这件事，但她却说："不，她没提起过。你开了店铺，真能干呢！"

125. 弗兰克高兴地笑道："我经营得还不错呢！人人都说我天生是个做生意的。"她认定他是在自吹自擂，问："你这铺子是怎么开起来的？前年圣诞节那会儿，你还说身无分文呢！"

126. 弗兰克说："我是干军需的，原来铁路两旁仓库里堆放许多瓷器、床、毛毯和床垫等等。北佬占领时没烧掉，我们回来时也没人管，我就开了铺子卖这些东西。赚了点钱。"

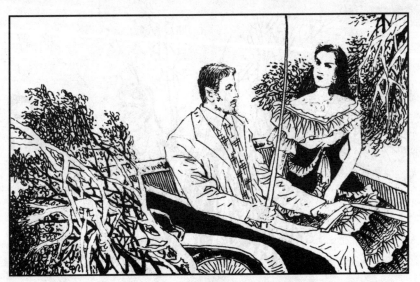

127. 听到"钱"字，斯佳丽立刻头脑清醒地把注意力转到他身上，问："你赚了钱？"他见这个美人对他感兴趣了，不由心花怒放，显得分外热情。

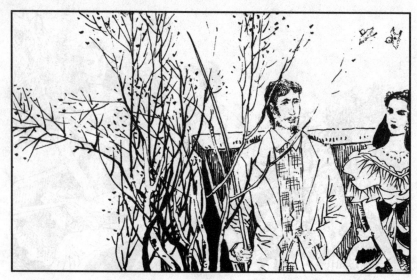

128. 他说："当然还算不上是百万富翁，可是我已经攒到1000元钱了。除了花500元办新货、修店铺、付租金外，还净赚500元。明年我能赚2000。现在我还有别的事情在办呢！"

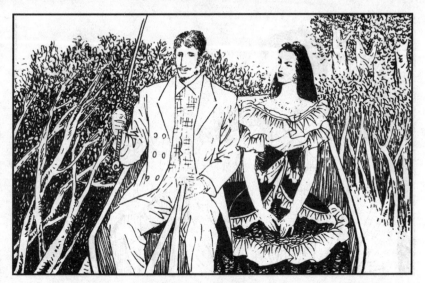

129. 斯佳丽听得兴致勃勃，将身子稍稍挪过去靠近他问："别的事情是什么意思，弗兰克先生？"他说："是指办一个锯木厂。被烧了的房子要重建，就得买木材，所以会很赚钱。"

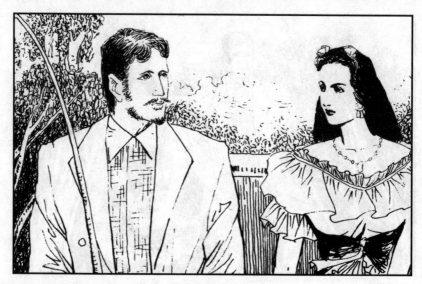

130. 她想：苏埃伦有了依靠，而她和塔拉庄园却朝不保夕！突然她心头萌生一个决定："不能让苏埃伦得到弗兰克和锯木厂，这些应由她来占有。她好像抓到了浮在人生沉船上一根救命稻草。

131. 她的脊梁骨仿佛又挺直了，说："弗兰克，我的手有点冷，让我把手放在你衣袋里暖一暖，好吗？"他立即说："当然可以。真该死，不应光说话让车慢腾腾走着，使你挨冻。"

132. 弗兰克仍然饶有兴趣地说："等我赚足了钱，和苏埃伦结了婚。你尽可以搬到我们家来住。"她感到机会来了，装出非常吃惊而又紧迫的样子，像要开口说话，但又羞于出口。

133. "我打算明年春天就和苏埃伦……"他看她眼里含着泪水，吃惊地问："怎么啦？苏埃伦小姐病了吗？请告诉我。"她说："我不能说，我以为她写信告诉你了。啊，多丢人哪！"

134. 弗兰克着急地问："斯佳丽小姐，到底是怎么回事？"她说："唉，弗兰克，这话我本来不想说的。我以为她写信告诉了你。"弗兰克有点发抖了，说："她没写信告诉我什么。她怎么啦？"

135. 她故作不相信的样子说："她真的没写信告诉你？唉，她下个月要跟汤尼·方丹结婚了。她怕自己做老姑娘，不能再等你了。"弗兰克脸色阴沉，连说话的勇气都没有了。

136. 他们来到姑妈家，她悄悄对弗兰克说："你今晚一定在这里吃晚饭。吃完晚饭你陪我去参加婚礼。但你可不能对姑妈提苏埃伦的事儿，她听了会伤心的。"

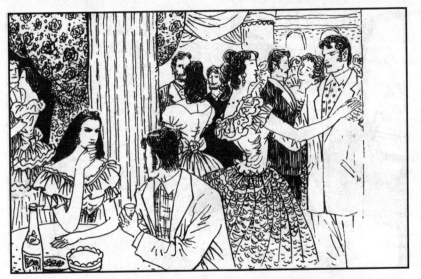

137. 晚上，斯佳丽挽着弗兰克的胳臂参加芳妮的婚礼。舞会开始了，有人请斯佳丽跳舞，她说在服母丧，和弗兰克坐在一角，喝酒吃点心，她的表现使他鼓起勇气说，她像玫瑰花一般鲜艳和芬芳。

138. 回到家，斯佳丽在房里踱来踱去，埋怨弗兰克对她的暗示反映迟钝。她害怕在这个节骨眼上，苏埃伦来信揭穿她的骗局，更怕威尔来信说乔纳斯又来庄园威胁，她决定加紧对弗兰克的诱惑。

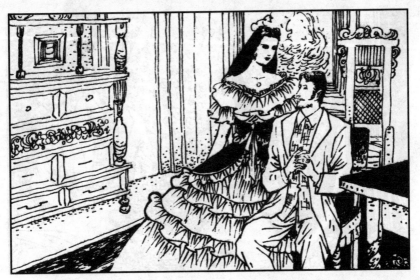

139. 第二天晚上，她打扮得漂漂亮亮在客厅里迎接弗兰克，她怀着敬佩的心情，敛神屏气听他谈店铺发展和收购锯木厂计划。她那甜蜜的笑声，身上发出的阵阵幽香，终于征服了这个中年老光棍。

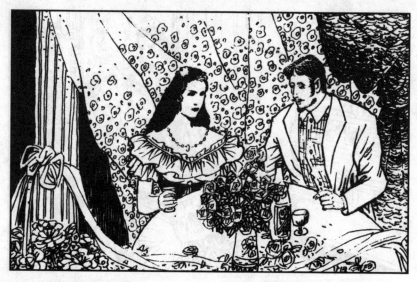

140. 两周后斯佳丽和弗兰克结了婚。她说服他不请任何人参加婚礼，还红着脸对他说："你那旋风式的追求，使我无法拒绝你的热情。"婚后被甜言蜜语弄昏了头的弗兰克终于给了她300元钱。

141. 拿到钱后，她立即派黑妈妈回塔拉庄园办三件事：一是把钱交给威尔，速去完税；二是宣布婚事；三是把韦德带来。黑妈妈把这三件事办得很好，庄园保住了，只是苏埃伦来信把她痛骂一顿。

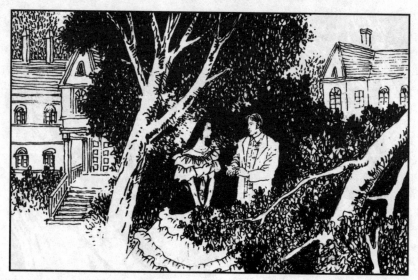

142. 斯佳丽暗示弗兰克设法盘锯木厂，并一再追问谁欠了店铺的钱，这使他开始明白，她有一颗善于计算的脑袋。更使他吃惊的是，她能迅速算出一长串数字，而他3位数以上就得用笔算。

143. 婚后两个礼拜，弗兰克染上了流行性感冒，卧床不起。斯佳丽不顾弗兰克的反对，到店铺去查看帐目，弄清了欠帐的人和所欠的500元，这钱如能收回一半也够盘下锯木厂了。

144. 她正在抄债户名单，身穿新衣的巴特勒来了。她大吃一惊，说："你还有脸来见我？"他说："我知道你结了婚，特来给你道喜。我们先休战吧。"

145. 她问：“他们怎么没把你绞死？”他笑着坐下说：“得啦，别生气了！那时我开了个小玩笑。我们是老朋友，无话不谈。你何必急于结婚？等我从牢里放出来不是更明智吗？”

146. 斯佳丽不想跟他扯过去的事，就改变话题："你是怎么从牢里跑出来的？"他毫不在意地答道："我有一个老朋友在华盛顿政界，地位很高。他为我活动了一下，今天早晨就把我放了。"

147. 她说："我敢赌咒，你决不是无罪的。"他说："那个黑人是我杀的，因为他对白人妇女无礼，金元我也有一些，但没有传说的那么多，只有50万元。"她听说有50万，内心一阵刺痛，因为这不是她的。

148. 他问她："庄园税金付清了吗？说说你的情况，不要隐瞒我。"
她想他虽然很坏，有时心肠还是好的，于是说："庄园税金付清了，现在弗兰克要是能把别人欠的帐收回来，我就什么心都不用担了。"

149. 他说："难道你家里没有吃饭钱，非要等他收回欠帐吗？我可以给你钱，但用这笔钱养活阿希礼我可不干。"她说："阿希礼不用我养活，他在庄园干得很好。我是想买个锯木厂，还要一辆马车自己用。"

150. 他疑惑地问："你要锯木厂干吗？"她说："赚钱呀！如果你借钱给我，我可以付利息给你。弗兰克如果不替我付税金，他早就买下锯木厂了。"他问："如果我借钱给你，你怎么向他解释才不妨碍你的名声？"

151. 斯佳丽没考虑这个问题，说："我就说我是用耳坠子抵押的。"
他说："你除了钱什么都不想了吗？"她坦白地回答："对，假如你有
我的经历，你就会明白，钱是世界上最要紧的东西。"

152. 斯佳丽从巴特勒那里弄到钱买了锯木厂，并亲自经营。每天早晨乘车出去，晚上才回来。这使弗兰克大吃一惊。

153. 斯佳丽经营的锯木厂赚了钱。她把赚的钱送回塔拉庄园，主要用于修复庄园。她告诉弗兰克，一旦庄园修缮完工，她打算用赚来的钱收抵押品、放债。

154. 斯佳丽还想在那被烧了的货栈地皮上造房子，开酒馆。这使弗兰克惊愕得说不出话来。在他看来开酒馆不是正当行业，不是上等人干的事。斯佳丽说他这话是"胡扯蛋"！

155. 4月的一天半夜里，弗兰克听见她在轻轻地啜泣，原来她怀孕了，他听了当然很高兴，可斯佳丽却非常沮丧，因为她正在大展宏图，不想要孩子。

156. 在一个下着大雨的夜里，他们被汤尼·方丹惊起，汤尼一进门就吹灭为他开门的弗兰克手里的蜡烛，压低嗓门说："有人追我，我要到得克萨斯州去，别点蜡烛，也不要惊醒别人。"

157. 他们进了厨房，放下窗帘才点上蜡烛，汤尼说："阿希礼让我到这里来。我饿了，快给我搞吃的，换一匹马，还要点钱。"弗兰克说："现在身边只有10元钱，马你就骑我的好了。"

158. 斯佳丽知道出了大事，忙问是怎么回事？汤尼一边吃玉米饼一边说，他杀了那个该死的乔纳斯，是阿希礼把他拖上马要他逃走，要不我就被抓走了，阿希礼真是够朋友。

159. 事情是这样的：汤尼家原来的工头黑人尤斯蒂斯喝了酒，跑到汤尼家厨房，要对汤尼的弟妻萨丽非礼。萨丽喊叫起来，汤尼跑到厨房，开枪杀了尤斯蒂斯。

160. 黑人敢这样胆大妄为，全是乔纳斯挑动的，他说黑人可以搞白种女人。于是汤尼就到琼斯博罗去杀那罪魁祸首，在路上碰见阿希礼。阿希礼说这事他来干，两人就一起去了。

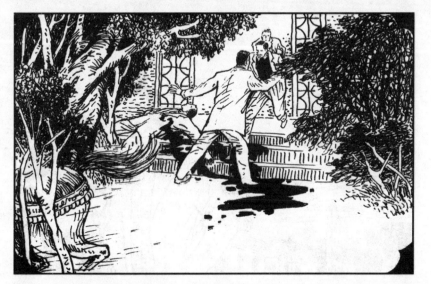

161. 他俩在琼斯博罗酒馆找到乔纳斯。汤尼手持匕首，一把抓住他。阿希礼在旁边挡住要上来援救乔纳斯的人。汤尼一刀捅进乔纳斯胸膛，然后阿希礼就把汤尼推出酒馆上马跑了。

162. 汤尼吃完就骑马走了。乔纳斯再也不会对塔拉庄园构成威胁了！斯佳丽庆幸之余，又为汤尼家担心，汤尼一走农田谁来种？弗兰克在这种事情上倒有男子汉气概，他说应该给这种黑人点颜色看看了。

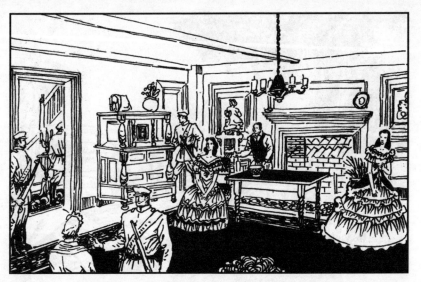

163. 汤尼逃走后不久，北佬来姑妈家搜查，他们冲进所有的房间，挨个儿盘问。斯佳丽知道是搜查汤尼，因那晚姑妈和佣人都不知道汤尼来过，所以北军没查到什么。

164. 转眼就到了1866年春天，斯佳丽用全部精力经营锯木厂，她告诫自己，办事必须谨慎随和，必须忍气吞声，逆来顺受，只要熬到六月，她把钱赚足，就呆在家里等待分娩。

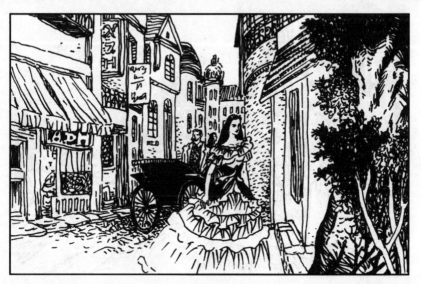

165. 她每天坐马车到处奔走，找建筑师、包工头和木匠。只要听说谁家造房子，她就跑去连哄带骗要他们购买她的木料。为了竞争，有时她也不惜赔本出售，或者以次充好。

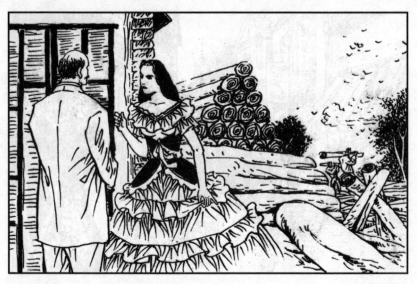

166. 迪凯特街有个开木材厂的白人，说斯佳丽是个骗子，她听了默默忍受，过了一段时间她听说他要成交一笔大生意时，便插了进去压低价格卖出最好的木材，那木材商破产了，并把木材厂盘给了她。

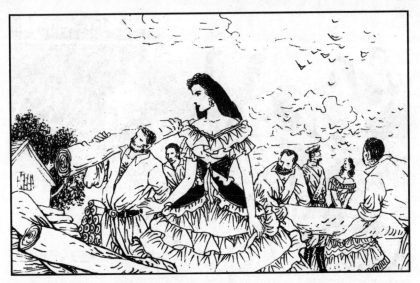

167. 斯佳丽的行为受到市民的非议，但北佬军官对她很好。因为驻在亚特兰大的军官，大多带了家属来，需要木材建造房子和家俱。军官们都乐意购买她的木材，这使她的收益不断增加。

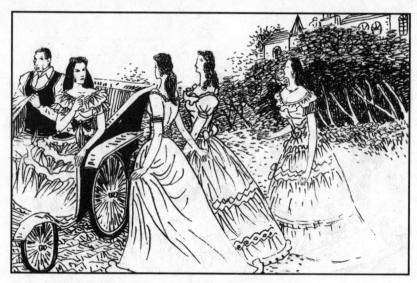

168. 一天，斯佳丽同黑人彼得赶着马车回家，碰到了几个北佬女人，其中一个说她从北方带来的保姆走了，想找保姆，斯佳丽告诉她："如果你能找个刚从乡下来的黑种女人就是最好的了。"

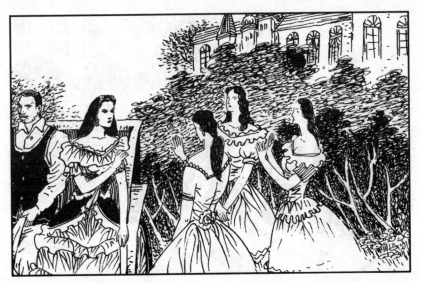

169. 三个女人吃惊地大叫起来："你当我会把自己的孩子交给黑鬼吗？"斯佳丽说："我可以向你担保，这种黑人是十分可靠的。"那女人说："我才不干呢，我不信任那些黑人。"

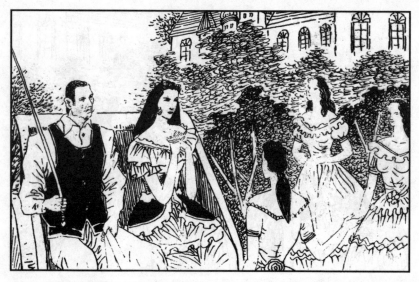

170. 斯佳丽笑道："这就奇怪了，黑人是你们解放的，你们却不信任他们。"那女人说："不是我要解放的，我是上个月才来到南方，而且以前从未见过黑人，今后也不想见他们。"

171. 一个北佬女人指着赶车的彼得说："你瞧那个老黑鬼，胖得像个癞蛤蟆。"彼得咽了口气，没作声。斯佳丽忙说："他是我们家里的人，再见。"彼得突然猛抽一鞭，马车走了。

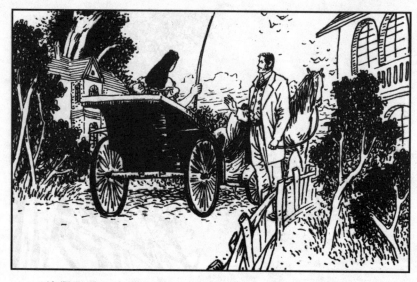

172. 彼得因受北佬女人嘲笑，借口背痛不赶车了。斯佳丽就自己驾车，但她每次走到僻静的迪凯特街时，总会碰到骑马的巴特勒。他把马栓在马车后边，跳上马车替她赶车，到城里时就离开她。

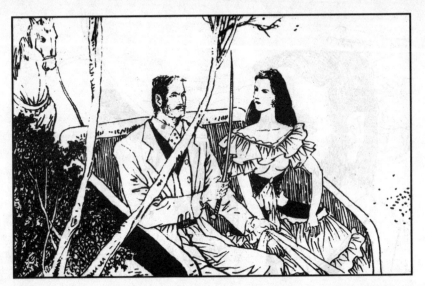

173. 因为她做木材生意，又因为她和北佬有来往，人们对她议论多了起来。有一次巴特勒替她赶车时，她问他："为什么城里人这样议论我？我只管自己的事，从来不做缺德事。"

174. 巴特勒说："因为你跟别的女人不同，你做出了成绩，这就是不可饶恕的。你的锯木厂办得很兴隆，这对那些工厂、商店办得不好的男人来说是个侮辱，你当然要遭到非议。"

175. 斯佳丽说："我不过是要赚点钱。他们干吗要反对？"巴特勒说："因为嫉妒。你要么像现在这样去挣钱，那就要受人冷遇；要么就不出去奔跑，这就可以有许多朋友。两条路任你选。"

176. 斯佳丽坚定地说："我不愿贫穷，我这么做是对的。"巴特勒
说："你如果把钱看得比什么都重要，就得忍受孤立，别想听人们对你
说好听的，只能等你的儿女子孙来赞美你了。"

177. 斯佳丽说："我想不出我们孙子辈将来会成为怎样的人？"他笑道："弗兰克太太，你这'我们'两字，是不是说你跟我有共同的子孙呢？"她自知失言，不由满脸绯红，恼怒起来："你给我滚下去！"

178. 巴特勒平静地回答："我现在不能下车。天就要黑了，前边住着一帮新来的下流坏黑人。"这时她突然恶心欲呕。他连忙给她两块干净手帕。她知道自己怀孕暴露了，便哭了起来。

179. 他劝道："不要怕难为情，我不是瞎子，早就看出你怀孕了。"她惊叫一声，用手将绯红的脸紧紧捂住。他说："女人生孩子应感到自豪。"她声嘶力竭地叫道："自豪？呸！我讨厌孩子。"

180. 他郑重地说："既然这事挑明了，我告诉你，你独自赶车是危险的，即使你不怕遭人奸污，也该考虑杀黑人替你报仇的英雄好汉们，会引起北佬的高压政策。我每天来陪你是怕你出事。"

181. 她说："你是为了保护我才……"他说："是的，因为我深深爱着你，默默地想念着你，一直都崇拜你。"她说："啊，我的天，别说了。"一种感激之情袭上心头，不由朝他抿嘴一笑。

182. 6月初，杰拉尔德去世了，斯佳丽立即乘火车到了琼斯博罗。在车站，她碰见亚力克，他说："杰拉尔德先生去世，要怪苏埃伦。威尔接你来了，他会告诉你的。"

183. 威尔来了。斯佳丽上了车，问起父亲是如何去世的？威尔说，在说杰拉尔德去世情况之前，先请她答应他向苏埃伦求婚。她惊奇地问："你要跟苏埃伦结婚？以前我认为你对卡丽恩有意思。"

184. 威尔叹了口气说："过去的确是这样。我没向卡丽恩小姐求婚，因为我知道没用，她始终忘不了那个布伦特，现在她打算进修道院。"

185. 斯佳丽不相信，威尔说："这是真的。请你不要责怪和嘲笑卡丽恩，因为她的心碎了。"她答应不去跟卡丽恩唠叨。然后他一边赶车一边告诉她杰拉尔德去世的情况。

186. 不久前威尔带苏埃伦去了琼斯博罗。他让她去串门；他去办事。苏埃伦见到凯思琳和她的丈夫希尔顿。凯思琳说："北佬烧了你们家的棉花，你们可以提出赔偿。"

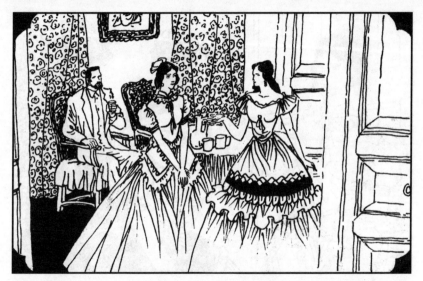

187. 苏埃伦不相信北佬会赔。希尔顿说："联邦政府同意赔偿战争时期支持北方政府的人被毁的财产。"凯思琳说："麦金托什家就是这样得到赔偿的。但要在一个声明上签字。"

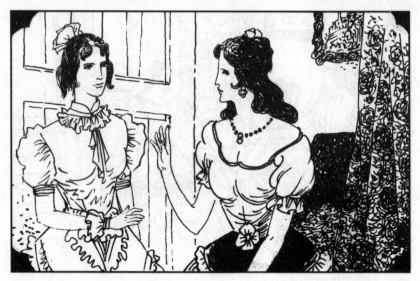

188. 苏埃伦找到麦金托什太太，她说："我丈夫向联邦政府提出赔偿要求，因为我们一直是联邦政府的忠实支持者。战争期间我家没人参加南军，也没支援慰问南军，政府赔偿了好几千元。"